墨点®墨点字帖 | 王力春 编　荆霄鹏 书

字 根 速 练

正楷入门

36个字根　270字练好正楷

字根是构成汉字的基础部件，写好一个字根，掌握一类汉字。

基本笔画

浙江古籍出版社

字根组合速练（四）

字根竖/竖撇和字根横折钩

字根导图

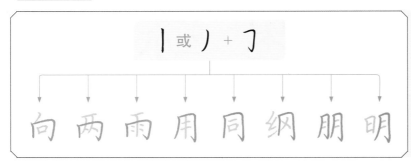

字根讲解

　　当字根竖/竖撇和字根横折钩一起出现时，多作为字的外框，竖或竖撇要稍稍短于横折钩。抓住这一特点，能够帮助我们写好一类汉字，大大提升练字效率。

案例解析

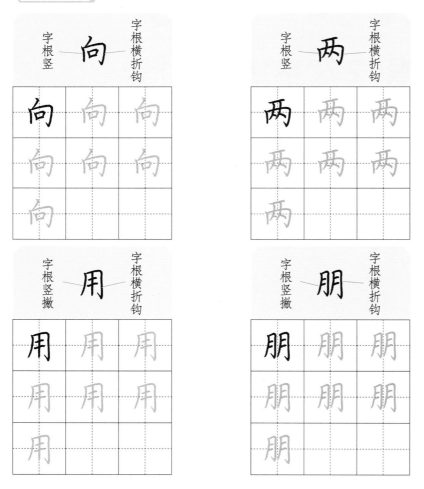

同类字速练

前　言

　　练字有很多方法，至于哪种方法好，则是见仁见智。在目前已有的练字方法之外，本套图书提出了"字根速练法"，能够让您初学正楷时如虎添翼、事半功倍。

　　什么是字根呢？简单地说，字根就是构成汉字最重要、最基本的单位。这里的"单位"是广义上的，包括一个字的上、下、左、右、内、外任何一个部分，可以是字典中的部首，也可以是非部首的偏旁；可以是独体字，也可以是合体字，甚至可以是基本笔画。本套图书将字根分为基本笔画字根、偏旁部件字根和常用字字根三大类。

　　如何快速练好字呢？首先要明确几点。第一，"字"是对象。这里所说的"字"，指的是硬笔字而非毛笔字。硬笔技法相对毛笔技法简要，硬笔字书写更加快捷，相对来说更易速成。第二，"好"是目标。"好"到什么程度？主要是符合典范美感，告别难看、蹩脚的字，在用笔、结体和整体协调感方面达到比较好的程度。第三，"练"是途径。将不同字根与其他部件组合起来，写好一个字根，能够掌握一类汉字。第四，"快"是结果。我们推荐的"字根速练法"就是以书法内在审美规律为暗线，以字根为明线，双线并举，层层深入。字根与部件或左或右、或上或下组合，即可组成一个全新的汉字，如轮轴一般，互相配合，让您轻松玩转汉字。

　　本字帖主要是基本笔画字根训练，另外还设置了双姿要领、控笔训练、作品欣赏与创作等板块，帮您更高效练字。

<div align="right">

入青

2024 年 2 月

</div>

字根组合速练（三）

字根长横和字根竖钩

〈字根导图〉

〈字根讲解〉

　　字根长横和字根竖钩在字中多是搭配出现的，两者均作为主要笔画写长突出。抓住这一特点，能够帮助我们写好一类汉字，大大提升练字效率。

〈案例解析〉

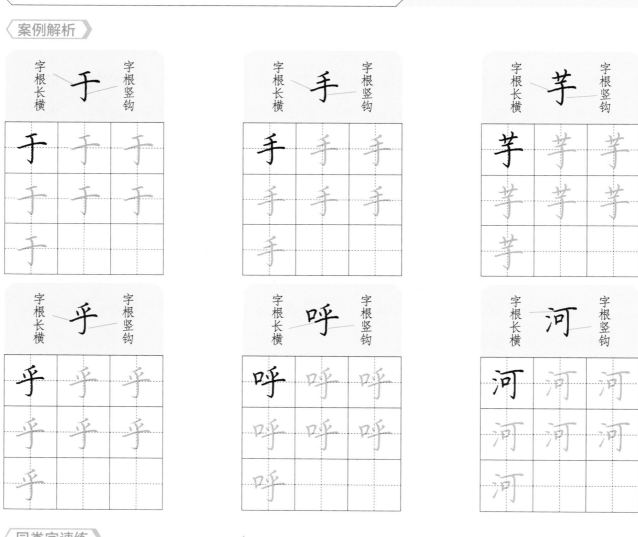

〈同类字速练〉

目　录

字根组合速练（二）

字根短横和字根斜钩

字根导图

字根讲解

字根短横和字根斜钩在字中多是搭配出现的，短横较斜，斜钩多作主要笔画，要写长突出。抓住这一特点，能够帮助我们写好一类汉字，大大提升练字效率。

案例解析

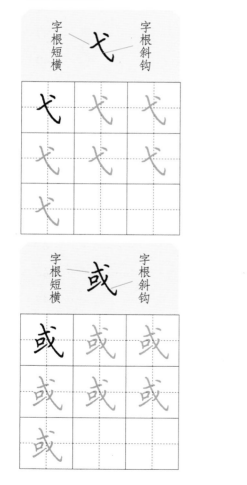

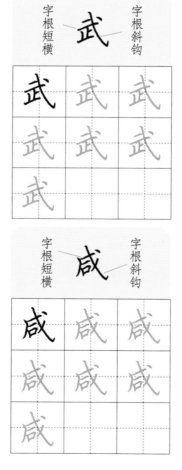

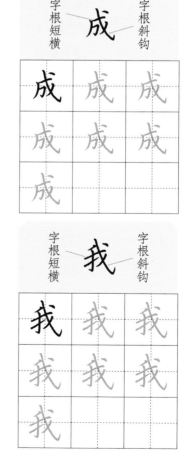

同类字速练

戎	戎	戎					找	找	找			

双姿要领

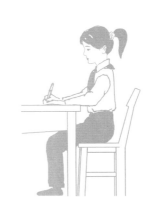

一、正确的写字姿势

(头摆正) 头部端正，自然前倾，眼睛离桌面约一尺。

(肩放平) 双肩放平，双臂自然下垂，左右撑开，保持一定的距离。左手按纸，右手握笔。

(腰挺直) 身子坐稳，上身保持正直，略微前倾，胸离桌子一拳的距离，全身自然、放松。

(脚踏实) 两脚放平，左右分开，自然踏稳。

二、正确的执笔方法

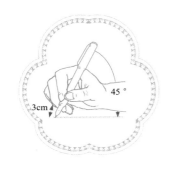

正确的执笔方法，应是三指执笔法。具体要求是：右手执笔，拇指、食指、中指分别从三个方向捏住离笔尖 3cm 左右的笔杆下端。食指稍前，拇指稍后，中指在内侧抵住笔杆，无名指和小指依次自然地放在中指的下方并向手心弯曲。笔杆上端斜靠在食指指根处，笔杆和纸面约呈 45°。执笔要做到"指实掌虚"，即手指握笔要实、掌心要空，这样，书写起来才能灵活运笔。

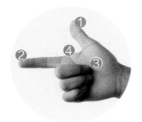

四点定位记心中

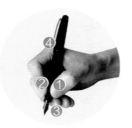

❶与❷捏笔杆
❸稍用力抵住笔
❹托起笔杆

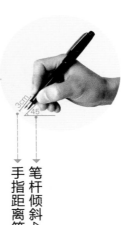

手指距离笔尖3cm
笔杆倾斜45°

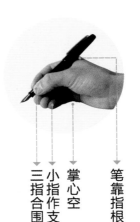

三指合围
小指作支点
掌心空
笔靠指根

字根组合速练（一）

字根斜撇和字根竖弯钩

〈字根导图〉

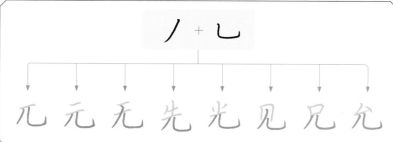

丿 + 乚

兀 元 无 先 光 见 兄 允

〈字根讲解〉

字根斜撇和字根竖弯钩在字中作主要笔画时，要左右伸展，底端齐平，以彰显字的精神。抓住这一特点，能够帮助我们写好一类汉字，大大提升练字效率。

〈案例解析〉

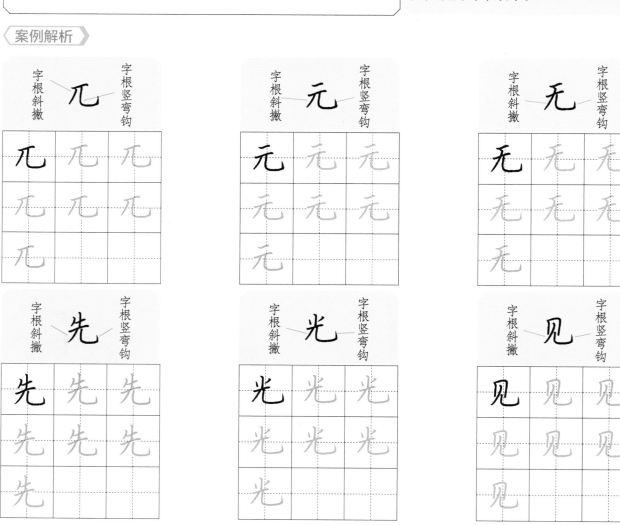

〈同类字速练〉

控笔训练（一）

　　基础线条的控笔练习，主要训练摆动手腕以书写横线、收缩手指以书写竖线的能力。书写时需注意线条运行的方向和线条之间的距离。

(控笔临写)

第二十三节　字根横折折折钩

注：字根横折折折钩多用于"乃"相关的汉字中，横向右上斜，折向内收。

中部转折小 **ろ** 下部折向内收	弱	弱	弱	弱	弱
	弱	弱	弱	弱	弱
ろ	ろ	ろ	ろ	ろ	ろ
	ろ	ろ	ろ		
	ろ	ろ	ろ		

〈字根应用〉

撇稍短 **乃** 折向内收	乃	乃	乃	乃		乃	乃		
	乃	乃	乃	乃		乃	乃		
左窄右宽 **仍** 折向内收	仍	仍	仍	仍		仍	仍		
	仍	仍	仍	仍		仍	仍		
首撇稍平 **秀** 撇捺伸展	秀	秀	秀	秀		秀	秀		
	秀	秀	秀	秀		秀	秀		
左窄右宽 **场** "土"部靠上	场	场	场	场		场	场		
	场	场	场	场		场	场		

| 拓展应用 | 扔 | 扔 | 扔 | | | 盈 | 盈 | 盈 | |

控笔训练（二）

　　轻重变化的控笔练习，主要训练露锋起笔和各角度出锋的能力。书写时注意感受笔尖在纸面上的提按和线条轻重的变化。

（控笔练习格）

（控笔临写）

第二十二节 字根**竖折折钩**

字根解析 字根控笔

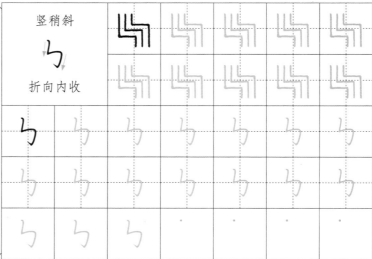

竖稍斜

折向内收

注：字根竖折折钩在字的各个部位均有运用，竖稍斜，折向内收。

字根应用

字形窄长 **弓** 折向内收	弓	弓	弓	弓		弓	弓	
	弓	弓	弓	弓		弓	弓	
末横靠上 **与** 折向内收	与	与	与	与		与	与	
	与	与	与	与		与	与	
长横写长突出 **亏** 折向内收	亏	亏	亏	亏		亏	亏	
	亏	亏	亏	亏		亏	亏	
末横起笔靠左 **马** 折向内收	马	马	马	马		马	马	
	马	马	马	马		马	马	

拓展应用	乌	乌	乌			弗	弗	弗

控笔训练（三）

圆弧线的控笔练习，主要训练手指带动手腕以书写弧线的能力，可锻炼手指、手腕控笔的稳定性和灵活性。书写时可稍稍放慢速度，注意线条要流畅而圆润。

控笔临写

第二十一节 字根横折斜钩

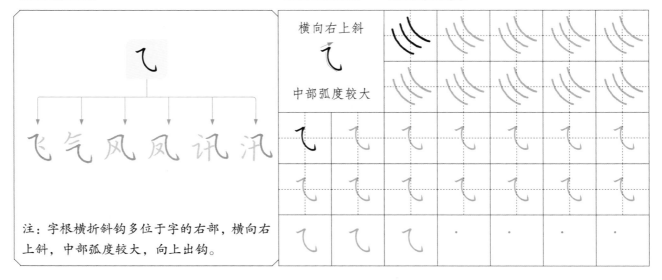

字根导图

字根解析 字根控笔

注：字根横折斜钩多位于字的右部，横向右上斜，中部弧度较大，向上出钩。

横向右上斜

中部弧度较大

字根应用

撇、点靠上

飞

横折斜钩伸展

三横等距

气

横折斜钩伸展

腰部收紧

风

下部左右伸展

左窄右宽

讯

横折斜钩伸展

拓展应用 凤 讯

控笔训练（四）

折笔控笔练习主要是训练横线、竖线的组合书写能力，需要手腕摆动与手指伸缩相配合。书写时注意横线、竖线之间的衔接和线条转折时的角度。

（控笔临写）

第二十节 字根横折弯钩

〈字根导图〉

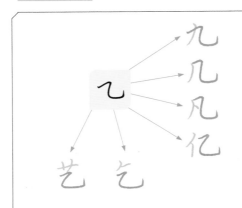

注：字根横折弯钩多位于字的右部或下部，要向右伸展，写长突出。

〈字根解析〉 〈字根控笔〉

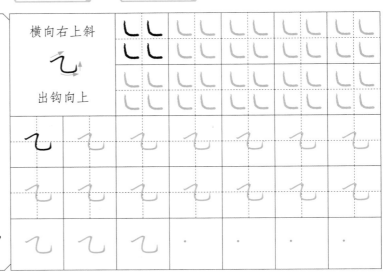

横向右上斜

出钩向上

〈字根应用〉

横稍短 乞 横折弯钩向右伸展	乞	乞	乞	乞		乞	乞		
	乞	乞	乞	乞		乞	乞		
底部齐平 九 横折弯钩向右伸展	九	九	九	九		九	九		
	九	九	九	九		九	九		
底部齐平 几 横折弯钩向右伸展	几	几	几	几		几	几		
	几	几	几	几		几	几		
点靠上 凡 横折弯钩向右伸展	凡	凡	凡	凡		凡	凡		
	凡	凡	凡	凡		凡	凡		

拓展应用	艺	艺	艺			亿	亿	亿		

控笔训练（五）

简单几何图形组合的控笔练习，主要训练均匀分割空间的能力。书写时注意观察图形内部空间的大小及线条之间的位置关系。

控笔临写

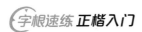

基本笔画

第十九节 字根竖弯钩

45

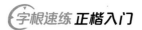

控笔训练（六）

　　趣味简笔画图形中包含了一些楷书的基本笔画，练习时要注意观察，结合图形熟悉它们的形态并重点掌握。

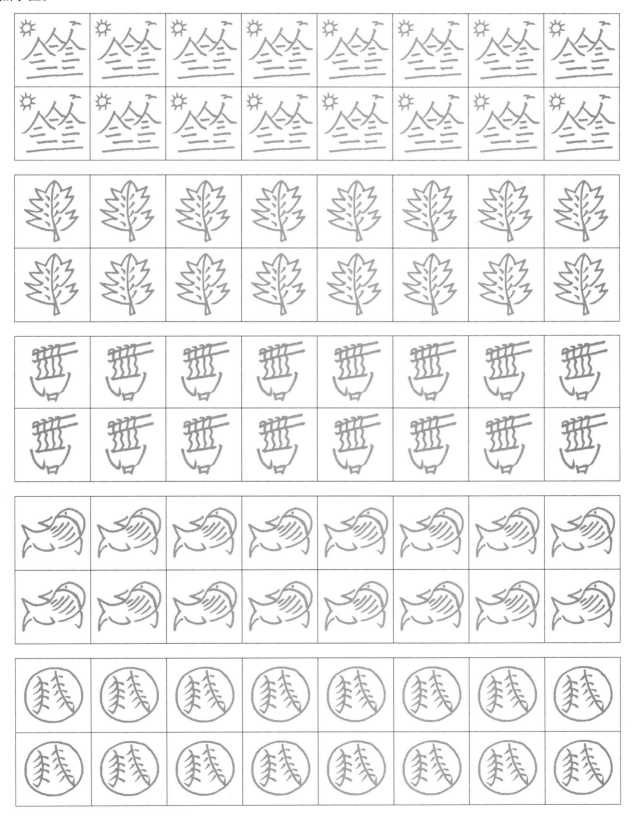

第十八节　字根横折钩（斜）

字根导图

注：字根横折钩（斜）多位于字的右部，是字的外框架，转折后向内收，略带弧度。

字根解析　字根控笔

折向内收

出钩短促

字根应用

折向内收　提起笔靠左									
撇稍短　折向内收									
点靠上　折向内收									
撇捺伸展　折向内收									

拓展应用

第一章 》 基本笔画字根

　　本书对 36 种笔画字根进行了分类，根据书写的难度，分为基本笔画字根和复合笔画字根。其中横、竖、撇、捺、点和提这类笔画字根相对简单，称为基本笔画字根。下面是基本笔画字根的汇总，学习本章之前，请先练一练每个基本笔画字根。

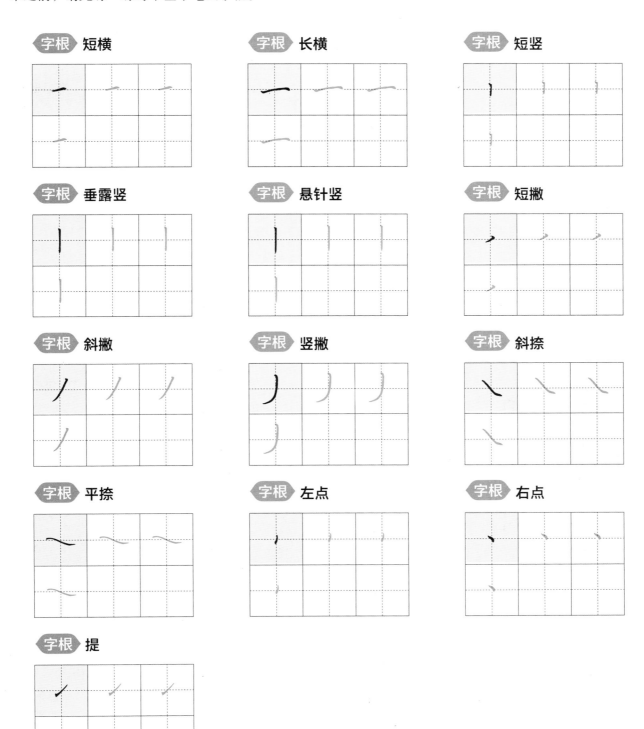

字根 短横　　　字根 长横　　　字根 短竖

字根 垂露竖　　字根 悬针竖　　字根 短撇

字根 斜撇　　　字根 竖撇　　　字根 斜捺

字根 平捺　　　字根 左点　　　字根 右点

字根 提

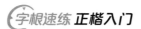

第十七节 字根横折钩（直）

字根导图

字根解析 字根控笔

横短竖长

出钩短促

注：字根横折钩（直）多位于字的右部，是字的外框架。

字根应用

左竖稍短 门 横折钩长	门	门	门	门		门	门	
竖撇稍短 用 横折钩长	用	用	用	用		用	用	
撇、点靠上 冈 横折钩长	冈	冈	冈	冈		冈	冈	
框形稍大 网 横折钩长	网	网	网	网		网	网	

拓展应用 月 月 月 司 司 司

第一节 字根短横

〈字根导图〉

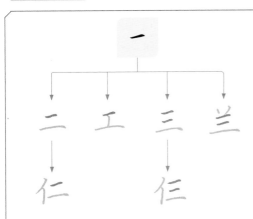

注：字根短横多位于字的上部，长度较短，角度稍向右上斜。

〈字根解析〉 〈字根控笔〉

左低右高

左轻右重

〈字根应用〉

| 上横短 / 下横长 二 | 二 | 二 | 二 | 二 | | 二 | 二 | | |
| 二 | 二 | 二 | 二 | 二 | | 二 | 二 | | |

| 短横稍向右上斜 / 长横平稳 工 | 工 | 工 | 工 | 工 | | 工 | 工 | | |
| 工 | 工 | 工 | 工 | 工 | | 工 | 工 | | |

| 三横等距 / 中横短，末横长 三 | 三 | 三 | 三 | 三 | | 三 | 三 | | |
| 三 | 三 | 三 | 三 | 三 | | 三 | 三 | | |

| 三横等距 / 中横短，末横长 兰 | 兰 | 兰 | 兰 | 兰 | | 兰 | 兰 | | |
| 兰 | 兰 | 兰 | 兰 | 兰 | | 兰 | 兰 | | |

拓展应用 | 仁 | 仁 | 仁 | | | 仨 | 仨 | 仨 |

第十六节 字根卧钩

字根导图

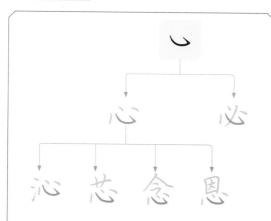

注：字根卧钩多用于"心"相关的汉字，斜向入笔，底部较平，出钩较长。

字根解析　字根控笔

底部较平

出钩较长

字根应用

三点呈弧形 心 底部较平	心	心	心	心		心	心		
	心	心	心	心		心	心		

撇下端稍短 必 底部较平	必	必	必	必		必	必		
	必	必	必	必		必	必		

左窄右宽 沁 "心"部稍扁	沁	沁	沁	沁		沁	沁		
	沁	沁	沁	沁		沁	沁		

撇捺伸展 念 底部较平	念	念	念	念		念	念		
	念	念	念	念		念	念		

拓展应用	芯	芯	芯			恩	恩	恩	

第二节 字根长横

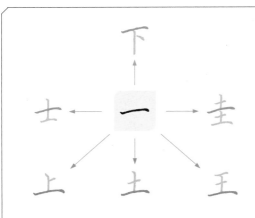

注：字根长横在字的各个部位均有运用，要写长突出，较平稳。

稍向右上斜

中部稍细

〈 字根应用 〉

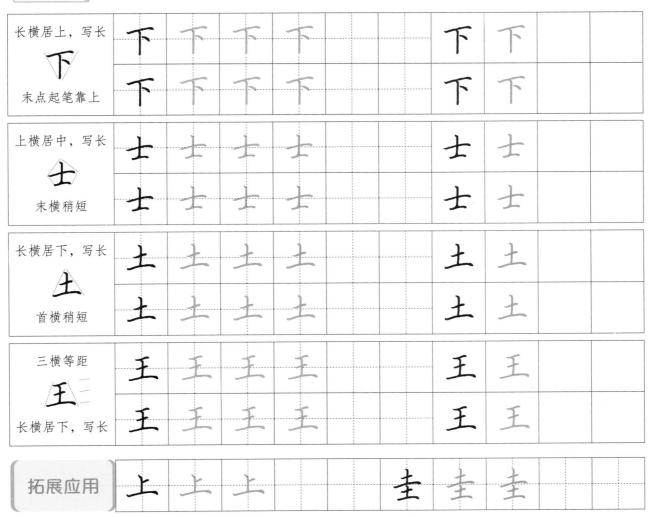

长横居上，写长　下　末点起笔靠上

上横居中，写长　士　末横稍短

长横居下，写长　土　首横稍短

三横等距　王　长横居下，写长

拓展应用　上　圭

第十五节 字根斜钩

〈字根导图〉　　　　　　　　〈字根解析〉　〈字根控笔〉

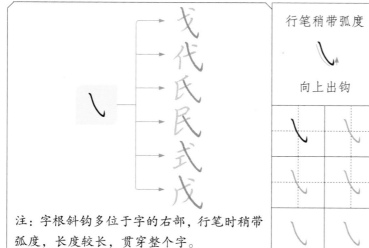

戈
代
氏
民
式
戊

注：字根斜钩多位于字的右部，行笔时稍带弧度，长度较长，贯穿整个字。

行笔稍带弧度

向上出钩

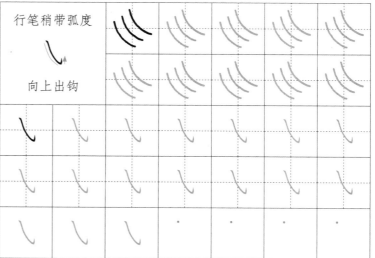

〈字根应用〉

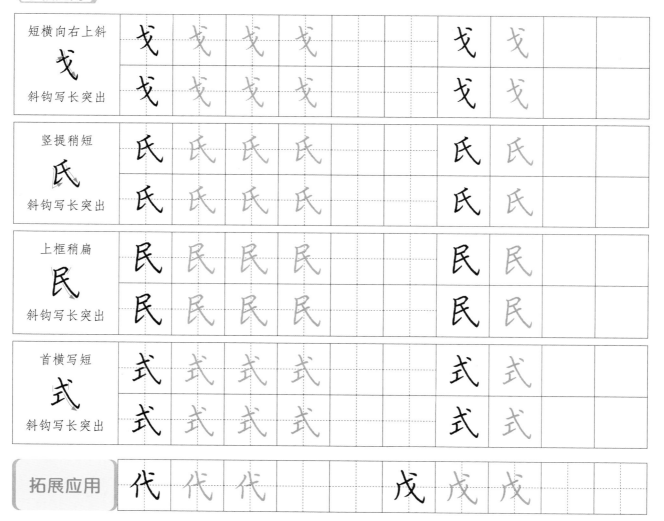

短横向右上斜 戈 斜钩写长突出	戈 戈 戈 戈	戈 戈
竖提稍短 氏 斜钩写长突出	氏 氏 氏 氏	氏 氏
上框稍扁 民 斜钩写长突出	民 民 民 民	民 民
首横写短 式 斜钩写长突出	式 式 式 式	式 式

拓展应用	代 代 代	戊 戊 戊

第三节 字根短竖

〈字根导图〉

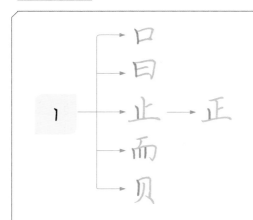

注：字根短竖多位于字的左部，长度较短，有斜有正。

〈字根解析〉 〈字根控笔〉

| 起笔稍顿 丨 长度较短 | ||||| | ||||| | ||||| | ||||| | ||||| |
|---|---|---|---|---|---|
| 丨 | 丨 | 丨 | 丨 | 丨 | 丨 |
| | 丨 | 丨 | 丨 | 丨 | 丨 |
| 丨 | 丨 | 丨 | · | · | · |

〈字根应用〉

字形小 口 上宽下窄	口	口	口	口		口	口	
	口	口	口	口		口	口	

字形扁 曰 上宽下窄	曰	曰	曰	曰		曰	曰	
	曰	曰	曰	曰		曰	曰	

短竖稍斜 止 末横写长突出	止	止	止	止		止	止	
	止	止	止	止		止	止	

短竖稍斜 而 三竖等距	而	而	而	而		而	而	
	而	而	而	而		而	而	

拓展应用	正	正	正			贝	贝	贝	

第十四节　字根弯钩

【字根导图】

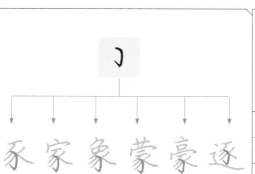

注：字根弯钩多位于字的下部，行笔时稍带弧度，出钩有力。

【字根解析】　【字根控笔】

行笔稍带弧度

出钩有力

【字根应用】

多撇平行								
豕 撇捺伸展	豕	豕	豕	豕			豕	豕
	豕	豕	豕	豕			豕	豕
首点居中 家 撇捺伸展	家	家	家	家			家	家
	家	家	家	家			家	家
多撇平行 象 撇捺伸展	象	象	象	象			象	象
	象	象	象	象			象	象
多撇平行 蒙 撇捺伸展	蒙	蒙	蒙	蒙			蒙	蒙
	蒙	蒙	蒙	蒙			蒙	蒙

拓展应用	豪	豪	豪			逐	逐	逐	

第四节 字根垂露竖

字根导图

注：字根垂露竖在字的各个部位均有运用，要写直，末端回锋。

字根解析 | 字根控笔

竖直向下

末端回锋

字根应用

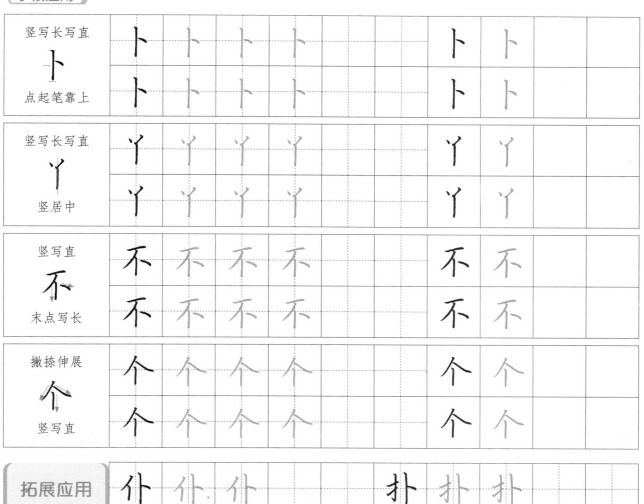

竖写长写直 **卜** 点起笔靠上	卜	卜	卜	卜		卜	卜	
竖写长写直 **丫** 竖居中	丫	丫	丫	丫		丫	丫	
竖写直 **不** 末点写长	不	不	不	不		不	不	
撇捺伸展 **个** 竖写直	个	个	个	个		个	个	

拓展应用 | 仆 仆 仆 | 扑 扑 扑

第十三节 字根竖钩

〈字根导图〉 〈字根解析〉 〈字根控笔〉

注：字根竖钩多位于字的中部，要写长写直。

竖画写长写直 丨
出钩短促 丨

〈字根应用〉

横写长
丁
竖钩起笔居中

竖钩写长写直
才
竖钩起笔偏右

横写长
可
"口"部靠上

竖钩写长写直
求
捺画伸展

拓展应用 寸 水

第五节 字根悬针竖

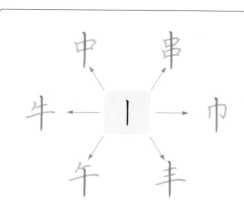

注：字根悬针竖多是字的最后一笔，要写直，末端出锋。

竖直向下

末端出锋

〈字根应用〉

竖写长写直 中 框形扁宽	中	中	中	中		中	中	
	中	中	中	中		中	中	
竖写长写直 串 上框小，下框大	串	串	串	串		串	串	
	串	串	串	串		串	串	
竖写长写直 午 上横短，下横长	午	午	午	午		午	午	
	午	午	午	午		午	午	
竖写长写直 丰 三横等距	丰	丰	丰	丰		丰	丰	
	丰	丰	丰	丰		丰	丰	

拓展应用	巾	巾	巾		牛	牛	牛		

第十二节 字根撇点

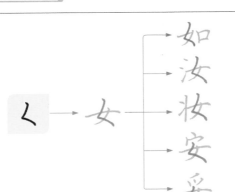

注：字根撇点多用在"女"相关的汉字中，夹角接近直角。

字根解析 〉〈字根控笔

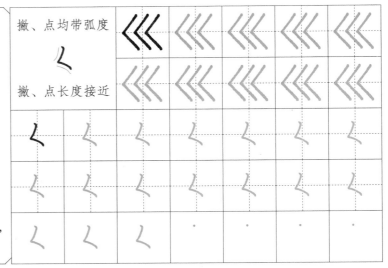

撇、点均带弧度

撇、点长度接近

字根应用

横写长突出 **女**	女	女	女	女		女	女	
底部齐平	女	女	女	女		女	女	
提画起笔靠左 **如**	如	如	如	如		如	如	
"口"部靠下	如	如	如	如		如	如	
上部稍窄 **安**	安	安	安	安		安	安	
长横写长突出	安	安	安	安		安	安	
上部紧凑 **妥**	妥	妥	妥	妥		妥	妥	
长横写长突出	妥	妥	妥	妥		妥	妥	

拓展应用	汝	汝	汝			妆	妆	妆	

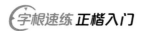

第六节 字根短撇

注：字根短撇多位于字的上部或左上部。位于上部时角度稍平，位于左上部时角度稍斜。

字根解析 字根控笔

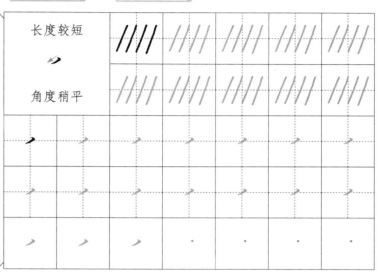

字根应用

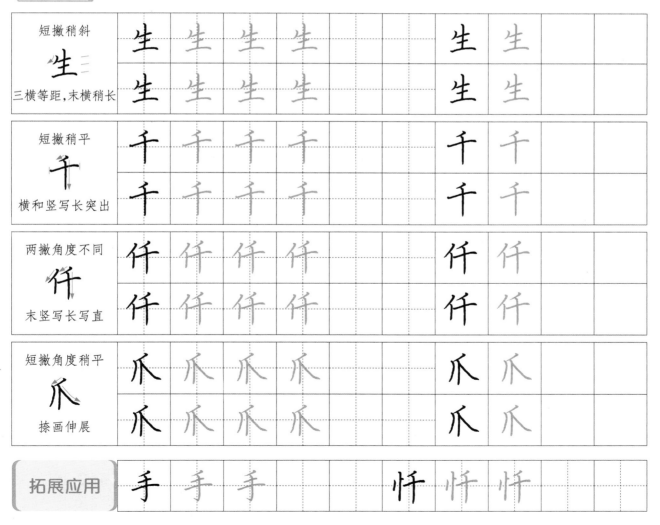

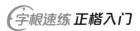
第十一节 字根撇折

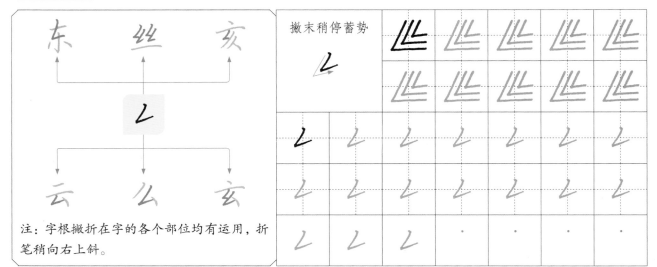

东　　丝　　亥

乚

云　　厶　　玄

注：字根撇折在字的各个部位均有运用，折笔稍向右上斜。

撇末稍停蓄势

〈 字根应用 〉

两点左右展开 **东** 竖钩写直	东	东	东	东		东	东		
	东	东	东	东		东	东		
撇折稍小 **丝** 末横写长	丝	丝	丝	丝		丝	丝		
	丝	丝	丝	丝		丝	丝		
下横写长写直 **云** 末点稍长	云	云	云	云		云	云		
	云	云	云	云		云	云		
两撇平行 **厶** 末点稍长	厶	厶	厶	厶		厶	厶		
	厶	厶	厶	厶		厶	厶		

| 拓展应用 | 亥 | 亥 | 亥 | | | 玄 | 玄 | 玄 | | |

第七节 字根斜撇

〈字根导图〉

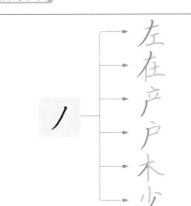

注：字根斜撇多位于字的左部，角度较斜，长度较长，笔画中段略带弧度。

〈字根解析〉 〈字根控笔〉

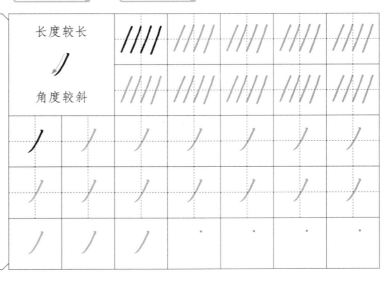

长度较长							
角度较斜							

〈字根应用〉

斜撇写长突出 左 "工"部稍靠右	左	左	左	左		左	左		
	左	左	左	左		左	左		

斜撇写长突出 在 第一竖写长	在	在	在	在		在	在		
	在	在	在	在		在	在		

斜撇写长 产 角度较斜	产	产	产	产		产	产		
	产	产	产	产		产	产		

斜撇写长突出 少 弧度较大	少	少	少	少		少	少		
	少	少	少	少		少	少		

拓展应用	户	户	户			木	木	木	

第十节 字根横折弯

〈字根导图〉

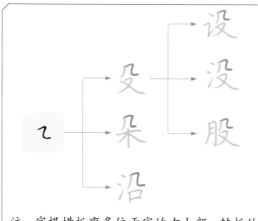

注：字根横折弯多位于字的右上部，转折处较圆润。

〈字根解析〉 〈字根控笔〉

短横向右上斜 乙 圆转	ㄥ ㄥ	ㄥ ㄥ	ㄥ ㄥ	ㄥ ㄥ	ㄥ ㄥ
	ㄥ ㄥ	ㄥ ㄥ	ㄥ ㄥ	ㄥ ㄥ	ㄥ ㄥ
	ㄥ ㄥ	ㄥ ㄥ	ㄥ ㄥ	ㄥ ㄥ	ㄥ ㄥ
	ㄥ ㄥ	ㄥ ㄥ	ㄥ ㄥ	ㄥ ㄥ	ㄥ ㄥ
乙	乙	乙	乙	乙	乙 乙
	乙	乙	乙	乙	乙 乙
乙 乙 乙	·	·	·	·	

〈字根应用〉

圆转 **殳** 撇捺伸展	殳 殳 殳 殳		殳 殳
	殳 殳 殳 殳		殳 殳
圆转 **设** 左窄右宽	设 设 设 设		设 设
	设 设 设 设		设 设
竖写长写直 **朵** 撇捺伸展	朵 朵 朵 朵		朵 朵
	朵 朵 朵 朵		朵 朵
左窄右宽 **沿** 圆转	沿 沿 沿 沿		沿 沿
	沿 沿 沿 沿		沿 沿

拓展应用	没 没 没		股 股 股	

第八节 字根竖撇

字根导图

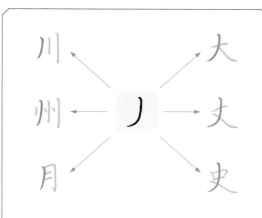

注：字根竖撇多位于字的左部或中间，先竖后撇，先直后弯。

字根解析 字根控笔

	长度较长 先竖后撇

字根应用

中竖最短 三笔等距 川	川	川	川	川		川	川	
	川	川	川	川		川	川	

两横靠上 横折钩写长 月	月	月	月	月		月	月	
	月	月	月	月		月	月	

竖撇写长 捺画伸展 丈	丈	丈	丈	丈		丈	丈	
	丈	丈	丈	丈		丈	丈	

竖撇写长 捺画伸展 史	史	史	史	史		史	史	
	史	史	史	史		史	史	

拓展应用	大	大	大			州	州	州	

16

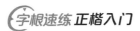

第九节 字根竖弯

〈字根导图〉　　　　　〈字根解析〉　〈字根控笔〉

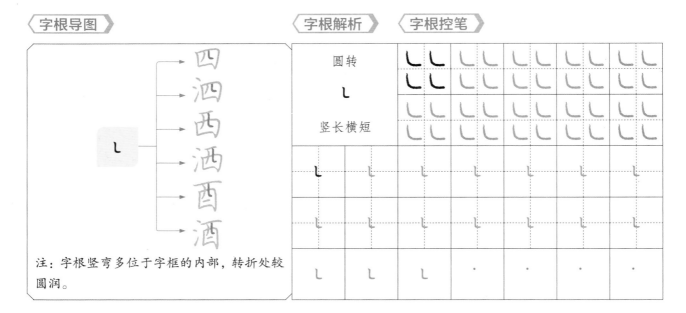

注：字根竖弯多位于字框的内部，转折处较圆润。

〈字根应用〉

字形扁宽 四	四	四	四	四		四	四		
框内空白均匀	四	四	四	四		四	四		
框内空白均匀 西	西	西	西	西		西	西		
首横写短	西	西	西	西		西	西		
左窄右宽 洒	洒	洒	洒	洒		洒	洒		
框内空白均匀	洒	洒	洒	洒		洒	洒		
首横写长 酉	酉	酉	酉	酉		酉	酉		
框内空白均匀	酉	酉	酉	酉		酉	酉		

拓展应用	泗	泗	泗			酒	酒	酒		

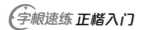

第九节 字根斜捺

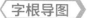 字根导图

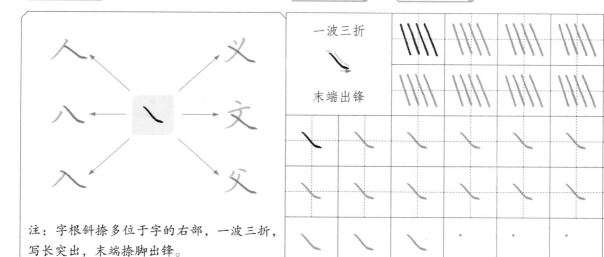

注：字根斜捺多位于字的右部，一波三折，写长突出，末端捺脚出锋。

字根应用

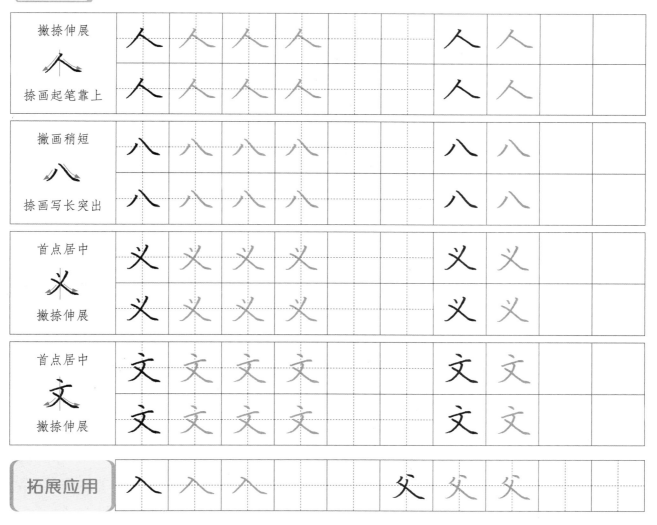

撇捺伸展　人　捺画起笔靠上	人	人	人	人		人	人		
撇画稍短　八　捺画写长突出	八	八	八	八		八	八		
首点居中　乂　撇捺伸展	乂	乂	乂	乂		乂	乂		
首点居中　文　撇捺伸展	文	文	文	文		文	文		

| 拓展应用 | 入 | 入 | 入 | | | 父 | 父 | 父 | |

第八节 字根竖提

〈字根导图〉　　〈字根解析〉　〈字根控笔〉

比
切
以
长
瓦
良

注：字根竖提多位于字的左部，竖画写长，稍带弧度，竖末左移蓄势。

竖写长

竖末蓄势写提

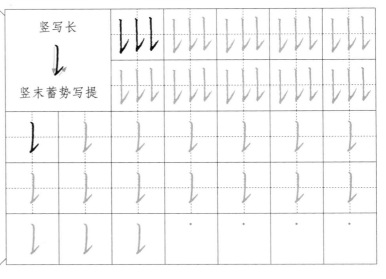

〈字根应用〉

左小右大 **比** 竖弯钩向右伸展	比	比	比	比		比	比	
	比	比	比	比		比	比	
末点写长 **以** 底部齐平	以	以	以	以		以	以	
	以	以	以	以		以	以	
竖提写长 **长** 捺画伸展	长	长	长	长		长	长	
	长	长	长	长		长	长	
多横等距 **良** 竖提写长	良	良	良	良		良	良	
	良	良	良	良		良	良	

拓展应用	切	切	切			瓦	瓦	瓦

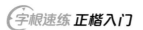

第十节 字根平捺

〈字根导图〉　　〈字根解析〉〈字根控笔〉

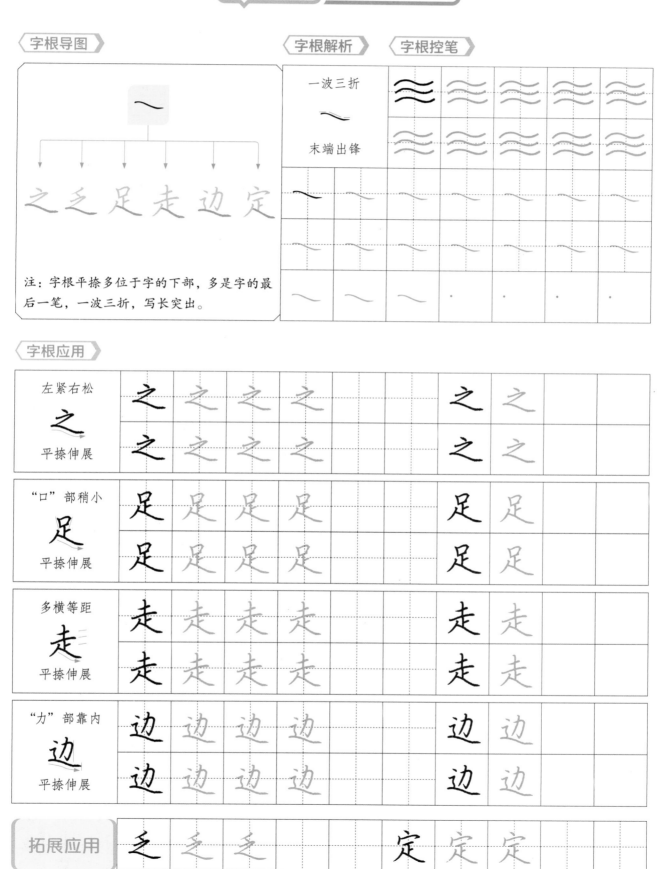

注：字根平捺多位于字的下部，多是字的最后一笔，一波三折，写长突出。

一波三折
末端出锋

〈字根应用〉

左紧右松
之
平捺伸展

"口"部稍小
足
平捺伸展

多横等距
走
平捺伸展

"力"部靠内
边
平捺伸展

拓展应用　乏乏乏　　定定定

第七节 字根竖折

〈 字根导图 〉　　　　　　〈 字根解析 〉　〈 字根控笔 〉

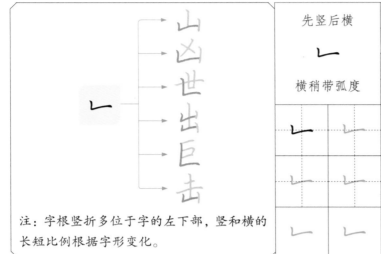

注：字根竖折多位于字的左下部，竖和横的长短比例根据字形变化。

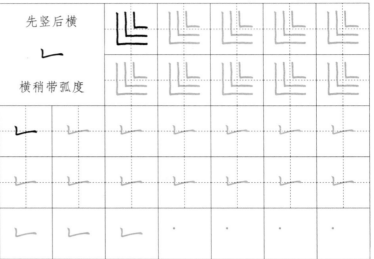

先竖后横

横稍带弧度

〈 字根应用 〉

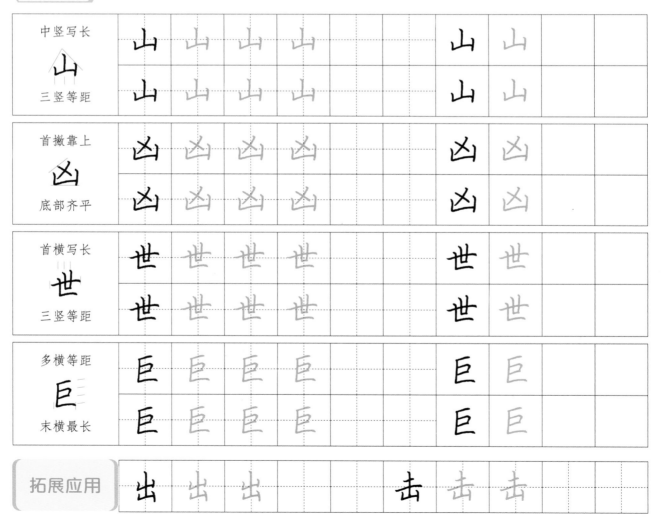

中竖写长
山
三竖等距

首撇靠上
凶
底部齐平

首横写长
世
三竖等距

多横等距
巨
末横最长

拓展应用　出　出　出　　　　击　击　击

第十一节 字根左点

〈字根导图〉　　　　　　　〈字根解析〉　〈字根控笔〉

上尖下圆 ＼ 方向向左下方		

注：字根左点多位于字的左部，多和右点搭配出现。轻入笔，逐渐加重行笔，上尖下圆。

〈字根应用〉

两点左右相对 小 竖钩稍长	小 小 小 小	小 小
	小 小 小 小	小 小

两点左右相对 尔 竖钩居中	尔 尔 尔 尔	尔 尔
	尔 尔 尔 尔	尔 尔

两点左右相对 办 撇画稍长	办 办 办 办	办 办
	办 办 办 办	办 办

上部稍宽 宁 竖钩稍长	宁 宁 宁 宁	宁 宁
	宁 宁 宁 宁	宁 宁

拓展应用	少 少 少	心 心 心

第六节 字根横钩

一

欠 予 矛 丞 买

吹

注：字根横钩多位于字的上部或中部，转折处较短，撇末出锋。

〉字根解析〉 〉字根控笔〉

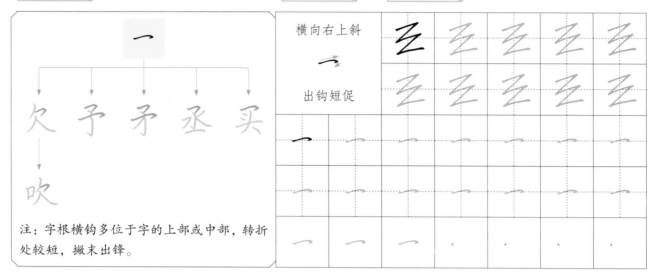

横向右上斜

一

出钩短促

〉字根应用〉

撇捺伸展 欠 底部齐平	欠	欠	欠	欠			欠	欠		
	欠	欠	欠	欠			欠	欠		

横钩写长 予 竖钩写长	予	予	予	予			予	予		
	予	予	予	予			予	予		

撇捺伸展 丞 末横稍短	丞	丞	丞	丞			丞	丞		
	丞	丞	丞	丞			丞	丞		

横和末点写长 买 底部齐平	买	买	买	买			买	买		
	买	买	买	买			买	买		

拓展应用	吹	吹	吹				矛	矛	矛	

第十二节 字根右点

字根导图

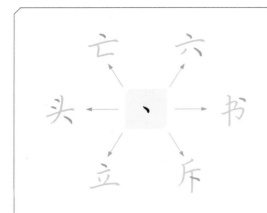

注：字根右点在字的各个部位均有运用，轻入笔，逐渐加重行笔，尖起圆收。

字根解析

尖起圆收

、

方向向右下方

字根控笔

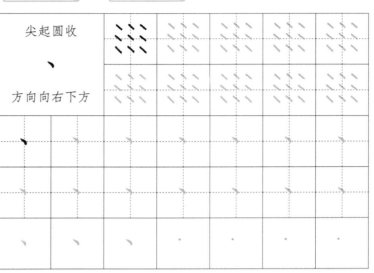

字根应用

竖撇伸展 头 末点写长	头	头	头	头		头	头		
	头	头	头	头		头	头		
首点居中 立 末横写长	立	立	立	立		立	立		
	立	立	立	立		立	立		
首点居中 六 横写长突出	六	六	六	六		六	六		
	六	六	六	六		六	六		
书 竖写长突出	书	书	书	书		书	书		
	书	书	书	书		书	书		

拓展应用	亡	亡	亡			斤	斤	斤	

第五节 字根横折折撇

字根导图

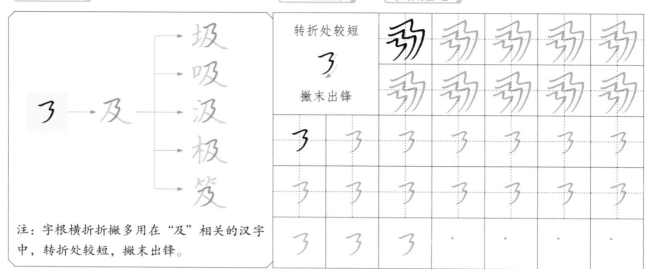

注：字根横折折撇多用在"及"相关的汉字中，转折处较短，撇末出锋。

字根解析 / 字根控笔

转折处较短

撇末出锋

字根应用

上窄下宽 及 撇捺伸展	及	及	及	及			及	及		
	及	及	及	及			及	及		
左窄右宽 圾 撇捺伸展	圾	圾	圾	圾			圾	圾		
	圾	圾	圾	圾			圾	圾		
"口"部靠上 吸 撇捺伸展	吸	吸	吸	吸			吸	吸		
	吸	吸	吸	吸			吸	吸		
上窄下宽 笈 撇捺伸展	笈	笈	笈	笈			笈	笈		
	笈	笈	笈	笈			笈	笈		

| 拓展应用 | 汲 | 汲 | 汲 | | | 极 | 极 | 极 | | |

第十三节 字根提

字根导图

功
匀
次
虫
壮
江

注：字根提多位于字的左下部，角度因字而异，提末出锋。

字根解析 字根控笔

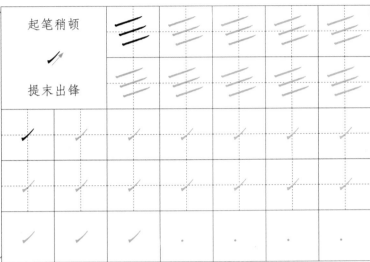

起笔稍顿

提末出锋

字根应用

左小右大 功 左部靠上	功	功	功	功		功	功	
	功	功	功	功		功	功	

横折钩写长 匀 点靠上	匀	匀	匀	匀		匀	匀	
	匀	匀	匀	匀		匀	匀	

左小右大 次 撇捺伸展	次	次	次	次		次	次	
	次	次	次	次		次	次	

底部齐平 虫 提画角度稍平	虫	虫	虫	虫		虫	虫	
	虫	虫	虫	虫		虫	虫	

拓展应用 | 壮 | 壮 | 壮 | | | 江 | 江 | 江 |

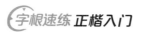
第四节 字根横撇

字根导图 〉

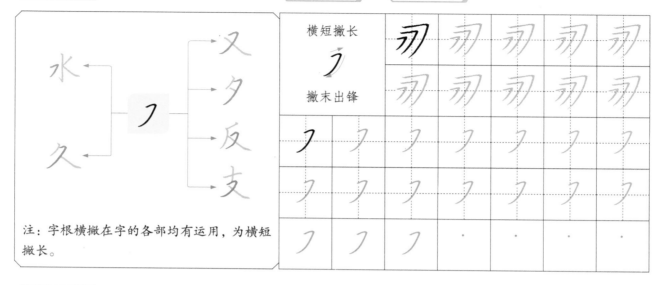

注：字根横撇在字的各部均有运用，为横短撇长。

字根解析 〉 字根控笔 〉

| 横短撇长 | | | | | |
| 撇末出锋 | | | | | |

字根应用 〉

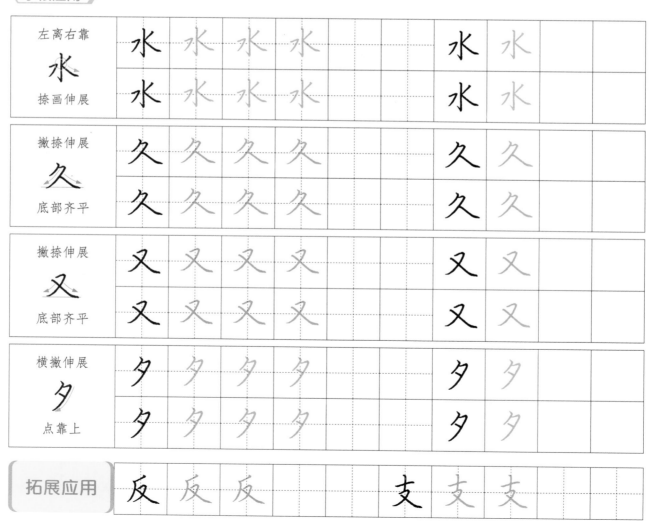

左离右靠 水 捺画伸展	水	水	水	水		水	水		
撇捺伸展 久 底部齐平	久	久	久	久		久	久		
撇捺伸展 又 底部齐平	又	又	又	又		又	又		
横撇伸展 夕 点靠上	夕	夕	夕	夕		夕	夕		

拓展应用 | 反 | 反 | 反 | | | 支 | 支 | 支 | | |

字根组合速练（一）

字根长横和字根悬针竖

〈字根导图〉

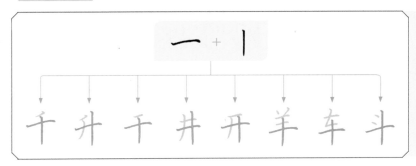

〈字根讲解〉

字根长横和字根悬针竖在字中作主要笔画时，要写长突出，以彰显字的精神。抓住这一特点，能够帮助我们写好一类汉字，大大提升练字效率。

〈案例解析〉

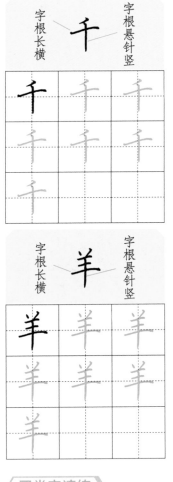

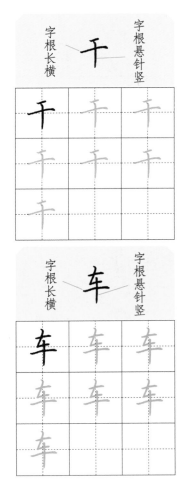

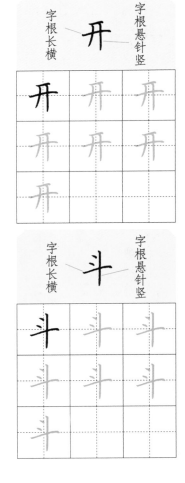

〈同类字速练〉

第三节 字根横折提

〈字根导图〉

識
让
记
训
证
许

乛

注：字根横折提多位于字的左下部，用于言字旁中。

〈字根解析〉 〈字根控笔〉

横稍短，向右上斜

乛

竖稍长

〈字根应用〉

左窄右宽 识 撇点打开	识	识	识	识			识	识	
	识	识	识	识			识	识	
左窄右宽 让 末横稍长	让	让	让	让			让	让	
	让	让	让	让			让	让	
左窄右宽 记 竖弯钩向右伸展	记	记	记	记			记	记	
	记	记	记	记			记	记	
左窄右宽 训 右部三笔等距	训	训	训	训			训	训	
	训	训	训	训			训	训	

| 拓展应用 | 证 | 证 | 证 | | | | 许 | 许 | 许 |

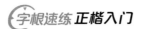

字根组合速练（二）

字根斜撇和字根斜捺

〈字根导图〉

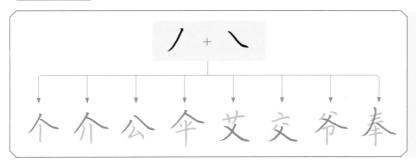

〈字根讲解〉

　　字根斜撇和字根斜捺在字中作主要笔画时，要左右伸展，来彰显字的精神。抓住这一特点，能够帮助我们写好一类汉字，大大提升练字效率。

〈案例解析〉

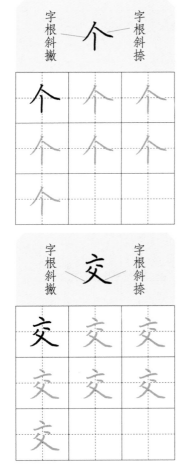

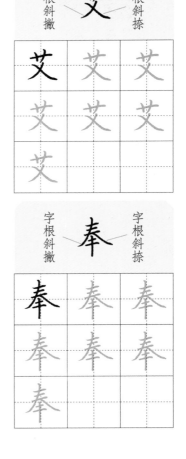

〈同类字速练〉

23

第二节 字根横折（斜）

⟨字根导图⟩

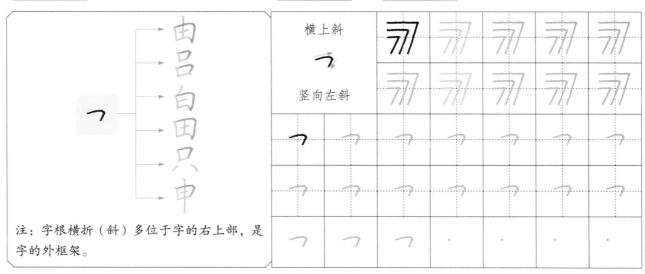

注：字根横折（斜）多位于字的右上部，是字的外框架。

⟨字根解析⟩ ⟨字根控笔⟩

	横上斜					
	竖向左斜					

⟨字根应用⟩

"口"部上宽下窄 只 撇、点相对	只	只	只	只		只	只		
	只	只	只	只		只	只		

"口"部上宽下窄 吕 上小下大	吕	吕	吕	吕		吕	吕		
	吕	吕	吕	吕		吕	吕		

上宽下窄 白 三横等距	白	白	白	白		白	白		
	白	白	白	白		白	白		

上宽下窄 田 框内空白均匀	田	田	田	田		田	田		
	田	田	田	田		田	田		

拓展应用	由	由	由		申	申	申	

字根组合速练（三）

字根竖撇和字根斜捺

〈字根导图〉

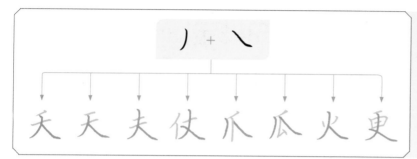

〈字根讲解〉

　　字根竖撇和字根斜捺在字中作主要笔画时，要左右伸展，来彰显字的精神。抓住这一特点，能够帮助我们写好一类汉字，大大提升练字效率。

〈案例解析〉

〈同类字速练〉

第一节 字根横折（直）

〈字根导图〉

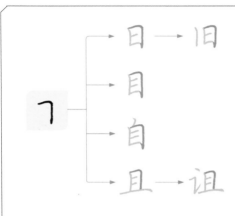

注：字根横折（直）多位于字的右上部，是字的外框架。

〈字根解析〉　〈字根控笔〉

横上斜

竖垂直

〈字根应用〉

字形窄小 日 三横等距	日	日	日	日		日	日		
	日	日	日	日		日	日		
字形窄长 目 多横等距	目	目	目	目		目	目		
	目	目	目	目		目	目		
字形窄长 自 多横等距	自	自	自	自		自	自		
	自	自	自	自		自	自		
多横等距 且 末横写长	且	且	且	且		且	且		
	且	且	且	且		且	且		

拓展应用	旧	旧	旧			诅	诅	诅	

27

第二章 》 复合笔画字根

复合笔画字根包括钩、折这类书写难度稍大，笔画组成相对复杂的字根。它们多数由两种或多种基本笔画字根组合而成。下面是复合笔画字根的汇总，学习本章之前，请先练一练每个复合笔画字根。

字根 横折（直）

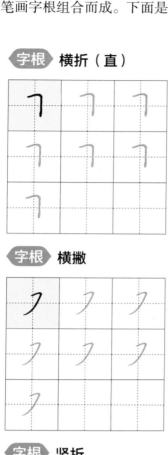

字根 横折（斜）

字根 横折提

字根 横撇

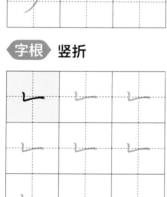

字根 横折折撇

字根 横钩

字根 竖折

字根 竖提

字根 竖弯

字根 横折弯

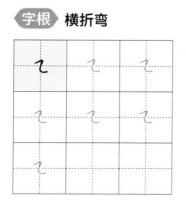

字根 撇折

字根 撇点

字根 竖钩

字根 弯钩

字根 斜钩
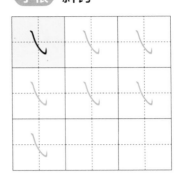

字根 卧钩

字根 横折钩（直）

字根 横折钩（斜）

字根 竖弯钩

字根 横折弯钩

字根 横折斜钩

字根 竖折折钩

字根 横折折折钩

孤山寺北贾亭西水面初平云脚低几处

早莺争暖树谁家新燕啄春泥乱花渐欲

迷人眼浅草才能没马蹄最爱湖东行不

足绿杨阴里白沙堤

白居易诗 荆霄鹏

条 屏

由多个条幅组成，一般为双数，常见的有四条屏、六条屏、八条屏等。书写内容可以是一个整体内容，也可以由有关联或相似的几个内容组成。落款一般落在最后一条，落款文字不应大于正文文字，因此落款前须大致计算好位置，以安排好落款文字。

观看创作视频

A

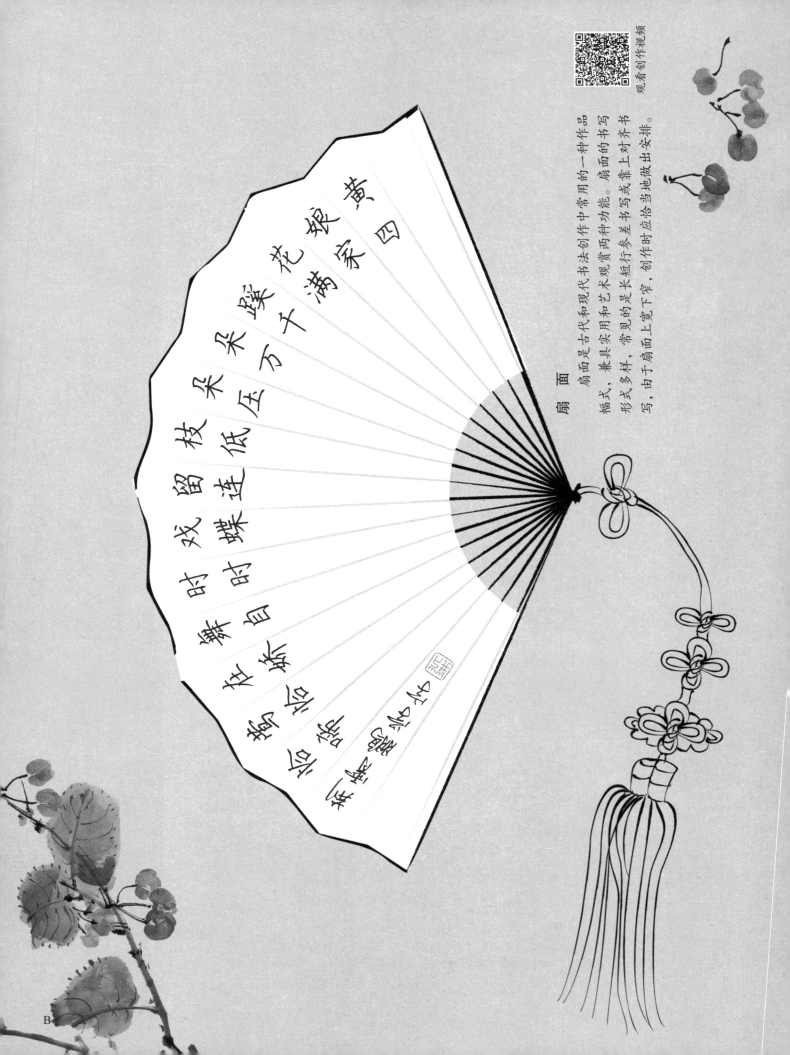

扇面书法作品

黄四娘家花满蹊，千朵万朵压枝低。留连戏蝶时时舞，自在娇莺恰恰啼。

观看创作视频

扇　面

扇面是古代和现代书法创作中常用的一种作品幅式，兼具实用和艺术观赏两种功能。扇面的书写形式多样，常见的是长短行参差书或书齐书写，由于扇面上宽下窄，创作时应恰当地做出安排。